FOYERS
ET
COULISSES

HISTOIRE ANECDOTIQUE

DE TOUS LES THÉATRES DE PARIS

BOUFFES-PARISIENS

AVEC PHOTOGRAPHIES

PARIS

TRESSE, ÉDITEUR

GALERIE DE CHARTRES, 10 ET 11

PALAIS-ROYAL

MDCCCLXXIII

Tous droits réservés.

FOYERS ET COULISSES

PREMIÈRE LIVRAISON

BOUFFES-PARISIENS

Paris. — Richard-Berthier, 18 et 19, pass. de l'Opéra.

PHOTOGRAPHIE GASTON et MATHIEU
40, BOULEVARD BONNE-NOUVELLE

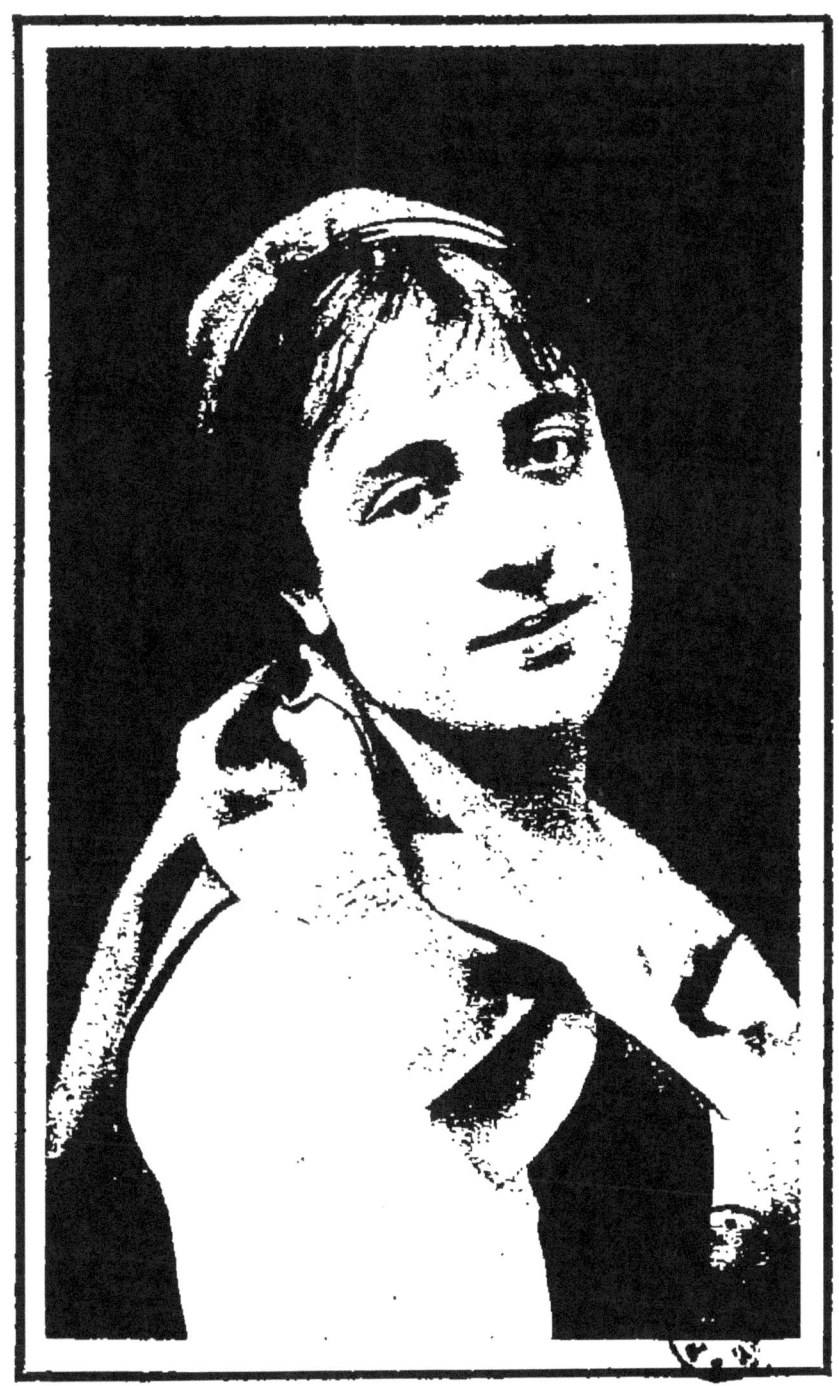

TRESSE, éditeur. Paris.

FOYERS
ET
COULISSES

HISTOIRE ANECDOTIQUE DES THÉATRES DE PARIS

BOUFFES-PARISIENS

1 franc 50

PARIS
TRESSE, ÉDITEUR
10 ET 11, GALERIE DE CHARTRES
Palais-Royal
1873

Tous droits réservés

BOUFFES-PARISIENS

(1826)

M. *Comte*, qui fut physicien du roi, établit d'abord son spectacle de prestidigitation dans la salle de la rue Dauphine en 1809. On le transféra successivement à l'Hôtel-des-Fermes, rue de Grenelle-Saint-Honoré, puis dans la salle du Cirque de la rue Monthabor, où il ouvrit ses portes en janvier 1817. Il avait obtenu l'autorisation de jouer des pièces à tableaux, sous la condition expresse que les acteurs seraient séparés du public par un rideau de gaze, et que, dans les entr'actes, M. Comte ferait des tours de physique amusante.

Cette combinaison eut à peine un mois d'existence. M. Comte continua son spectacle au café de la Paix, salle Montansier.

De là, il transporta ses pénates dans la galerie St-Marc, passage des Panoramas, en 1820, où il commença à mêler aux tours de cartes et autres, de petites pièces jouées par des enfants. De ce jour M. Comte obtint le privilége d'appeler son théâtre : « Théâtre des Jeunes Acteurs. »

Ayant réussi, M. Comte résolut d'avoir une scène plus vaste et il fit construire à cet effet, en 1826, dans le passage Choiseul, un théâtre dont la façade donnait sur la rue Monsigny, n° 4.

Elevé sur les plans de MM. Brunneton et Allard, architectes, ce théâtre fit son ouverture le 23 janvier 1827, sous le nom de : « Théâtre des Jeunes Elèves, » avec cette devise sur ses affiches et ses billets de toutes couleurs :

Par les mœurs, le bon goût, modestement il brille,
Et sans danger la mère y conduira sa fille.

Le personnel du nouveau théâtre était composé comme suit :

M. Comte, directeur.

M. Armand-Domergue, régisseur général.

M. Berthond, 2ᵉ régisseur.

M. Brochard, inspecteur.

M. Bougnol fils, souffleur.

M. Martin, contrôleur général.

Parmi les artistes engagés à cette époque nous retrouvons :

Brazier (l'auteur); Hyacinthe (aujourd'hui au Palais-Royal); Burquin; Beaucé (le père); Picard; Williams (l'inséparable de Lebel); Mercier; Berger; Sainti; Aristide Court; Josse (mort régisseur général de la Porte-St-Martin); Achille Launoy; Curey; Francisque jeune; Alfred (dit le petit bossu); Paulin-Ménier; Paul Labat; Ratel (le mime); Montero (idem); Morand; Subrat, dit Dupontavisse (aujourd'hui directeur du théâtre Beaumarchais); Alexis; Cointot, dit de Provert; Desmont; Bourguignon; Charles Choux; Ambroise, etc., etc.

MMmes Adélaïde; Clémentine; Coraly; Constance; Emilie Cavalier (devenue Mme Gaspari); Hortense Cavalier; Esther; Aline Duval (actuellement aux Variétés); Florentine Collet; Saintive; Lauri; Rosalie; Henriette Bertrand; Fanny-Kleine; St-Albin (plus tard Mme Desmont, le charmant Aubin de *la Maison du Baigneur*), etc., etc.

A cette époque, *le Gymnase Enfantin*, situé passage de l'Opéra, ayant brûlé, sa troupe vint demander asile à M. Comte qui compta ainsi, entre autres nouveaux artistes Poulet, Rubel, Colbrun et Alphonsine, la joyeuse actrice des Variétés et du Palais-Royal.

*
* *

A partir de cette époque, le théâtre fit des recettes suffisantes.

L'habile physicien possédait l'art d'attirer le public sans autre magie que son intelligence. Il avait des réparties charmantes, une manière de terminer la soirée d'une façon toute galante pour les dames. Au commencement, M. Comte annonçait à un public qu'il ferait disparaître toutes les spectatrices à la fin du spectacle. Après des tours de prestidigitation des plus habiles, M. Comte se présentait les mains vides en disant : « Messieurs, je vous avais promis au commencement de cette soirée de faire disparaître toutes vos dames (et ici le galant physicien faisait apparaître miraculeusement un splendide bouquet de roses en ajoutant) : Veuillez me dire si elles ne sont pas toutes réunies là ? » Aussi ce public composé d'enfants et de grandes personnes ne tarissait-il pas ; mais un décret ministériel de 1846 défendit tout à coup aux directeurs d'engager sur leurs théâtres des enfants âgés de moins de 15 ans. M. Comte continua néanmoins de représenter des ouvrages enfantins avec cette simple différence qu'il les fit interpréter par des jeunes gens.

Les pièces du théâtre Comte, dont nous

donnons ci-dessous la nomenclature, rapportaient à leurs auteurs un droit fixe de 3 et 5 francs par acte, ainsi que l'attestent encore aujourd'hui les registres de la Société des Auteurs et Compositeurs dramatiques.

*
* *

Nous donnons ici les titres des pièces représentées sur le théâtre Comte de 1832 à 1845.

Jonas, les Iles Marquises, une Fille de la Légion d'honneur, Jocrisse corrigé, le Moulin, les Deux Roses, le Père ouvrier, le Premier pas dans le monde, l'Ange gardien, le Jugement de Salomon, la Dot d'Auvergne, le Petit Chaperon-Rouge, les Enfants terribles, les Hommes de quinze ans, Pauvre enfant! Grippe-Soleil, la Jeunesse d'un grand roi, la Fille colère, les Charpentiers, Byron à l'école d'Harrow (par les frères Cogniard), *le Prix Monthyon, la Peau de singe* (de Williams du Chatelet), *la Mère Michel, le Bal masqué, l'Artiste et le Soldat, les Ombres Chinoises, Une Mère, la Duchesse, Madame de Genlis, les Petits Souliers* (par D'Ennery), *la Préface de Gil-Blas, l'Ouvrier de Paris, Duguesclin, le Précepteur de son maître, la Caisse d'Epargne, le*

Pélerinage, la Dame voilée, Ketly, le Bon et le Mauvais chemin, Kean, le Peloton de fil, l'Enfant de troupe, l'Expiation, le Mariage des morts, l'Atelier de Charlet, l'Avare, Racine en famille, le Troc des âges, la Longue paille, Mille écus, les Bas de soie, l'Enfant volé, la Jeune Fille et la Jeune Fleur, les Cinq couverts, la Menteuse, C'est avoir du Bonheur, le Garçon à trois visages, Paul et Virginie, le Cordonnier, les Aventures de Jean-Paul Choppart, Mélusine, les Rats, l'Etudiant, les Enragés, les Anglaises, Si j'étais grand, la Reine en famille, la Petite Gouvernante, le Lapin couronné, les Coups de pied, Annibal et Carrache, Voltaire chez Ninon, Château d'Arcueil, la Jeunesse de Voltaire, Louis XV, l'Audience du roi, Tourniquet, Dévorant Ier, les Plaisirs de la chasse, la Fée Urgande, les Niches de César, le Gentil Hussard, la Pie voleuse, le Parapluie enchanté, Michel-Cervantés, Perrin et Lucette, Riquet à la houppe, le Fils du Pêcheur, Kokoly, Monte-Christo, les Troupiers en gage, Cromwell, les Jeunes Lions, le Conscrit de Chatou, le Menuisier de Nanterre (par Xavier de Montépin), *les Poires de bon chrétien* (par Jules Adenis), *A la fraîche qui veut boire* (par le général Berruyllier, dont le nom est gravé sur l'Arc de Triomphe, *les Restes d'un gigot* (par Mme Ancelot et

le marquis de Redon), *l'Homme de Carentan, les Mystères de la vertu* (par Xavier de Montépin), *la Fée de Bretagne, la Partie de dominos, Monsieur Jean, le Turban du Marocain, le Marin, la Mort aux rats, Ah! Mon bel habit! l'Auberge du crime, la Maison des fous, l'Enseigne ou la Destinée, la Poule, une Femme du Peuple, Don Quichotte, les Deux Edmond, un Mari en état de siége, les Saltimbanques de Romorantin, le Marquis, En Californie, le Mariage au bâton, Pris dans ses filets, le Fils du Rempailleur, le Bureau d'omnibus, le Père du débutant, une Première faute, les Deux Mousquetaires, le Petit Prophète, un Voyage dans l'air, Catherine Howard, Jérôme Paturot, le Parleur éternel, Page et Baronne, le Berger de Normandie, la Vendetta, la Marraine, 90, 92, 94, les Enfants modèles, les Talismans du Diable, Colombe et Hibou, le Philanthrope, le Compère Guilleri, Bouillis et Rôtis, le 10 Décembre, la Bûche de Noël, l'Aveugle et le Voyant, la Croix d'or, les Frères féroces, les Rentes viagères, Arlequin dans un œuf, la Demoiselle et la Dame, Paris en loterie, le Savetier de Séville, la Belle et la Bête, le Musée pour rire, Gargantua, un Ballon dans le soleil, la Poudre de Perlinpinpin, le Bonheur dans la famille, la Queue du diable vert, la Tirelire blanche, Vinaigre*

et moutarde, *le Parapluie fantastique, la Fée poulette, l'Elève de Saumur, les Trois Bossus de Damas, les Mille et un guignons de Guignol, A bon chat bon rat, le Lièvre et la Tortue, les deux Dîners, Royal-Bonbon, la Niche de Tom, Petit Jacques, le Père Langevin*, etc., etc., etc.

*
* *

Cependant le décret de 1846, qui avait forcé Papa Comte de se séparer de ses chers enfants, le découragea à ce point qu'il céda son théâtre, pendant quelque temps, à un nommé Lefebvre, auquel devait succéder l'homme intelligent, le compositeur émérite, qui allait fonder les *Bouffes-Parisiens*, passage Choiseul, au lieu et place du Théâtre Comte.

Nous empruntons une grande partie des détails qui vont suivre à *Argus*.

JACQUES OFFENBACH

Est né à Cologne, en 1820. Son père, qui était maître de chapelle, fit son éducation musicale. A treize ans, Offenbach, doué d'un talent de violoncelliste déjà

remarquable, entrait au Conservatoire. Il en sortait bientôt pour prendre une place dans l'orchestre de l'Opéra-Comique, aux appointements de 83 francs par mois.

Placé au même pupitre que *Seligmann*, il avait imaginé, de concert avec celui-ci, le moyen suivant pour ne pas se fatiguer à faire sa partie. En effet, au lieu de l'exécuter comme elle était écrite, il était convenu avec *Seligmann* qu'il se contenterait, lui, *Offenbach*, d'en jouer la première note, *Seligmann* la seconde, *Offenbach* la troisième et ainsi de suite. Il va sans dire que cette exécution fantaisiste plaisait peu à *Valentino*, le chef d'orchestre d'alors.

Offenbach occupait les loisirs que lui laissait son violoncelle, à composer des opéras qu'il espérait bien faire jouer un jour... ou l'autre. C'est à cette époque qu'il composa les airs d'un vaudeville célèbre, joué au Palais-Royal : *Pascal et Chambord*, d'Anicet Bourgeois et Brisebarre. Plus tard, il fit représenter au théâtre de la *Tour d'Auvergne* un opéra comique qui peut passer pour sa première pièce. Il était intitulé : *l'Alcôve*, et était chanté par *Barbot*, *Malezieux* et Mlle *Rouvray*. Il se mit aussi à faire des romances et des chansonnettes, et eut la singulière idée de mettre en musique.... devinez quoi ?...

Les Fables de Lafontaine! qui eurent un immense succès.

En 1847 Arsène Houssaye, étant directeur de la Comédie-Française, fit appeler Offenbach et le nomma chef d'orchestre de la *maison de Molière* (style consacré). La place était belle et flatteuse assurément, mais la musique de scène qu'il avait à composer, pour accompagner les entrées et les sorties des personnages de tragédie et de comédie ne pouvait satisfaire l'ambition du futur maëstro qui sentait le génie musical prêt à sortir armé de pied en cap de son cerveau.

Il n'eut cependant qu'à s'enorgueillir des relations que lui valut son bâton de chef d'orchestre. Au Théâtre-Français il connut *Alfred de Musset*, qui lui confia les couplets du *Chandelier* que le poète faisait répéter lui-même, rue Richelieu.

Sans Musset, Offenbach n'aurait donc pas composé cette adorable *Chanson de Fortunio*, qui lui inspira quelques années plus tard le délicieux opéra comique intitulé, lui aussi : *La Chanson de Fortunio.* Mais Offenbach ne voulait pas vieillir au Théâtre-Français. Il multiplia ses concerts le plus possible avec le concours d'artistes comme *Roger, Hermann-Léon,* et M^mes *Ugalde et Sabatier* à qui il fit jouer ses petits opéras comiques (le mot opérette n'était pas encore inventé), c'est

ainsi qu'il donna dans un festival à la salle Hertz: *le Trésor à Mathurin,* devenu depuis : *le Mariage aux lanternes.* A la suite de la Révolution de 1848, Offenbach quitta la France et employa ses loisirs forcés à composer des opéras, notamment un grand : *la Duchesse d'Albe,* qu'il ne put jamais caser nulle part. C'est alors qu'il comprit que le meilleur moyen pour se faire jouer c'est d'être directeur soi-même.

*
* *

Aussitôt pensé, aussitôt fait. La salle du prestidigitateur Lacaze (il était voué à la prestidigitation!), située aux Champs-Elysées au carré Marigny, était à louer. Offenbach la loua, et le 5 mai 1855 (année de l'exposition) il inaugurait le *théâtre des*

BOUFFES-PARISIENS, salle d'été.

C'est ici que le privilége, qui lui fut accordé pour son exploitation, mérite une mention particulière. Le Ministère autorisait Offenbach à jouer des saynètes à trois personnages *au plus;* peu après *quatre* furent accordés, ce qui décida l'impresario-maëstro à en solliciter *cinq* qui lui furent refusés net; ce que voyant, Offenbach introduisit dans *Croquefer* un

2

personnage muet, auquel il donna un rôle de chien, qui obtint le succès fou dont tout le monde se souvient.

<center>* * *</center>

Le spectacle d'ouverture des *Bouffes-Parisiens* (aux Champs-Elysées) était composé d'un prologue de Méry : *Entrez, Messieurs, Mesdames,* d'une pantomime : *les Statues de l'Alcade* et des *Deux Aveugles*; cette saynète, aujourd'hui plus de deux fois centenaire ! Puis apparurent successivement, sur l'affiche et sur la scène : *Madame Papillon*, *Après l'été*; *Pierrot clown*, *Périnette*, *la Nuit blanche*, *Elodie*, *un Postillon en gage*, *le Rêve d'une nuit d'été*, *le Thé de Polichinelle*, *une Pleine-Eau*, *les Pantins de Violette*, *Vénus au Moulin*, *d'Ampiphros*, *les Dragées du Baptême*, *Marinette*, *la Parade*, *Tromb-al-ca-zar*.

Les recettes encaissées pendant l'année 1855 atteignirent le chiffre inconnu jusqu'alors de 334,189 francs 35 centimes, et les auteurs encaissèrent la somme de 33,317 francs 75 centimes.

Il y avait loin de ce chiffre éloquent à celui de *3 francs 50 centimes par jour* sous M. Comte !

La troupe de M. Offenbach se composait de MM. Pradeau (fraîchement débarqué

de Toulouse), Berthelier, que l'on avait enlevé au concert de la rue du Helder, Darcier, Mlle Schneider, qui fit ses débuts dans *Tromb-al-cazar*, Mlle Macé (aujourd'hui Mme Montrouge) et Dalmont.

Ces artistes de talent obtinrent un tel succès avec le répertoire d'Offenbach, que M. Comte n'hésita pas à placer son théâtre sous l'invocation heureuse de ce compositeur. Le théâtre Comte rouvrit ses portes au mois de novembre 1855, sous le titre de : *Théâtre des Bouffes-Parisiens*, SALLE D'HIVER.

On connaît la suite :

Les sept années de la direction Offenbach aux Bouffes auront été sans contredit les plus belles et les plus fructueuses de ce théâtre.

Le célèbre maëstro a touché jusqu'à 200,000 francs de droits par an à la Société des auteurs et compositeurs dramatiques; c'est qu'aussi pas un ne sait prêter plus habilement son concours à tous les genres scéniques sans exception. Nouveau Gusman, il ne connaît pas d'obstacles. Sur tous les théâtres d'Europe on a entendu et applaudi sa musique, qu'elle fût d'opéra, d'opéra-comique, d'opérette, de drame, de féerie ou de vaudeville. Son talent n'a pas seulement enrichi les Bouffes, il n'a cessé de faire tomber une pluie d'or sur le théâtre des Variétés, qu'il a gratifié des plus beaux fleurons de sa couronne : *la*

Belle Hélène, *la Grande Duchesse*, *la Perichole*, *Barbe-Bleue* et *les Brigands*.

Voici, d'après un journal américain, *le Baltimore-Gazette*, l'origine *d'Orphée aux Enfers* et de *la Belle-Hélène*.

« Offenbach, alors qu'il était chef d'orchestre au Théâtre-Français, a été tellement saturé et dégoûté de tragédie classique, qu'il s'en est vengé depuis en composant ses opérettes. »

M. Offenbach a pris la direction du théâtre de la Gaîté, après la mort de M. Boulet, le 18 juin 1873, et l'habile impresario nous a prouvé, dès le jour de la première du *Gascon* (le drame de réouverture), que le choix des artistes et la mise en scène, sont choses auxquelles il s'entend d'une façon admirable. Ses succès comme directeur ne l'ont pas empêché d'obtenir de nouveaux triomphes comme compositeur. Nous n'en voulons pour preuve que les deux actes nouveaux qui se jouent à la Renaissance *Pomme d'Api* et *la Permission de dix heures*.

Offenbach a composé, à l'heure qu'il est, plus de quatre-vingts opéras, c'est-à-dire quelque chose comme plus de deux cent cinquante actes de musique, c'est un travail de trois hommes pour un seul, aussi le succès le plus immense, le succès le plus incontesté a-t-il sacré Offenbach compositeur *français* bien avant sa

naturalisation. Le célèbre maëstro a tous les honneurs qu'un homme puisse rêver; le ruban de la Légion d'honneur brille à sa boutonnière depuis une douzaine d'années.

La fortune non plus ne lui a pas été rebelle, au contraire. Avant d'arriver à Etretat, le touriste peut voir la villa Orphée, magnifique propriété où, dès que vient la belle saison, le célèbre J. Offenbach va se reposer (toujours en travaillant) au milieu d'une charmante famille qu'il adore et dont il est adoré.

Nous devions bien ces souvenirs biographiques à celui qui est la personnification même des *Bouffes*, dont le nom est inséparable de celui d'Offenbach, qui, quoi qu'on dise, ne changera jamais la devise qu'il a prise il y a plus de trente ans, en nous apportant son talent :

Français de cœur, Parisien d'âme.

*
* *

Pendant l'année qui suit l'ouverture, le répertoire des Bouffes prend de l'importance de jour en jour. Les succès nouveaux ont pour titres :

Le 66, Ba-ta-clan, les deux Vieilles Gardes, l'Orgue de Barbarie, le Savetier et le Financier, M'sieu Landry, Six demoiselles à marier, la Rose de St-Flour, Pépito, les Trois Baisers du diable, la

Bonne d'enfants, Revenant de Pontoise, Croquefer, le Violoneux, Après l'orage, Dragonette, le Docteur Miracle, le Roi boit, Pomme de Turquie, l'Opéra aux fenêtres, le Duel de Benjamin, Vent du soir.

La salle Choiseul ferme ses portes le 27 juillet et transporte ses artistes et son répertoire aux Bouffes-Parisiens d'été, aux Champs-Elysées.

Là, on joue : *la Demoiselle en loterie,* (pour les débuts de Désiré), *la Momie de Roscoco, l'Impresario, au Clair de la lune, Rompons! le Troisième Larron, les Deux Pêcheurs, les Petits prodiges* et *Bruskino.*

Pendant ces créations, la moitié de la troupe des Bouffes commençait la réputation d'Offenbach à l'Etranger en jouant son répertoire sur le théâtre St-James, de Londres.

On crée aux Bouffes d'hiver, du 5 septembre 1857 à fin mai 1858 :

Le Chimpanzé, Mlle Jeanne, Simonne, Maître Bâton, les Dames de la Halle (de A. Bourdois et A. Lapointe, musique de J. Offenbach), (première représentation le 3 mars 1858), et *la Charmeuse.*

Pendant la clôture, du 1er juin au 18 septembre, les Bouffes vont en représentations à Marseille et à Berlin.

La troupe joue à *Kroll-Theater* pendant un mois avec frais garantis, et ce mois terminé elle se transporte à *Victo-*

ria-Théatre où ses représentations sont infructueuses, à ce point que les artistes restent en plan chez leur hôtelier. « Nous voilà *accrochés* » disait Désiré à ses camarades; fort heureusement qu'un envoi d'argent de Paris ne se fit pas attendre. La troupe voyageuse rentra au théâtre du passage Choiseul pour l'époque de la réouverture annuelle, et ce fut le 21 octobre 1858 qu'eut lieu la première représentation de *Orphée aux Enfers*, opéra bouffe en quatre tableaux, paroles de Hector Crémieux et Ludovic Halévy, musique de Jacques Offenbach, dont voici la distribution et l'interprétation exactes de la création :

Jupiter	Désiré
Pluton-Aristée	Léonce
Orphée	Tayan
John Styx	Bache
Caron	Duvernoy
Cerbère	Tautin père

Ces deux derniers rôles furent supprimés à la douzième représentation.

Mercure	Jean-Paul
Morphée	Marchand

Ce rôle ne fut joué que pendant trois représentations.

Eurydice	Lise Tautin

qui fut sans contredit la première étoile des Bouffes.

Vénus	Garnier
Cupidon	Coraly Guffroy

Elle a créé depuis HÉLOÏSE ET ABÉLARD sous le nom de Coraly Geoffroy, aux Folies-Dramatiques.

Minerve	Cico

Depuis premier sujet de l'Opéra-Comique.

L'Opinion Publique

Ce rôle, jusqu'au jour de la répétition générale y cômpris, fut tenu par M. Guyot. L'administration ayant changé subitement d'idée, ce rôle fut retiré à à M Guyot et confié à M^lle Macé (depuis M^me Montrouge).

La pièce eut *228 représentations* consécutives.

La 228e, sur la demande de l'Empereur, fut donnée aux Italiens. La recette se monta à *22.000 fr*. Le spectacle était composé de :

1° *La Joie fait peur,* jouée *en lever de rideau* par les artistes du Théâtre-Français ; 2° *Orphée*, avec un renfort des chœurs et de l'orchestre des Italiens. Le spectacle était terminé par *le Musicien de l'avenir*, scène jouée par MM. Désiré *Grétry*, Desmont *Glück*, Triet *Mozart*, Duvernoy *Beethowen* et Bonnet qui faisait le *Musicien de l'avenir*. Cette représentation extraordinaire eut un succès triomphal. *Orphée aux enfers* a, jusqu'à ce jour, été interprétée par différents artistes. La distribution mère a été bien souvent changée. *Eurydice* fut jouée tour à tour

par M^{lle} Tostée, M^{lle} Guffroy et par la célèbre M^{me} Ugalde, qui tint le rôle pendant 100 représentations de suite. Le rôle de *Cupidon*, lui-même, fut doublé par M^{lles} Paurelle, Rose Deschamps (qui a été à la Comédie-Française), M^{lle} Gervais, et enfin par une célébrité du monde galant : M^{lle} *Cora Pearl*

Pour jouer ce rôle de Cupidon, M^{lle} Cora Pearl s'était fait faire des cothurnes, retenues par quatorze gros boutons en diamants. Les banquets de la *centième* et de la *deux centième*, d'*Orphée aux Enfers*, furent offerts chez Véfour par les heureux auteurs : Hector Crémieux, L. Halévy et Jacques Offenbach : toute la presse artistique et l'élite du monde théâtral y furent invitées.

Deux autres ouvrages virent le jour, ou plutôt le feu... de la rampe, pour escorter *Orphée*, c'étaient : *Frasquitta* et les *Dames de cœur volant* (cette dernière pièce, d'Armand Lapointe, avait été jouée au Vaudeville sous le titre de : *La Chasse à la veuve*).

La salle d'hiver clôture le 6 juin 1859, et la salle d'été rouvre le 7 du même mois.

Sont créées aux Champs-Élysées :

L'Ile d'amour, l'Omelette à la follembuche, le Mari à la porte, les Vivandières de la cinquième armée, le Fauteuil de mon oncle, Dans la rue (de Léonce, l'artiste), *la Veuve Grapin, le Major*

Schlaggmann et *la Polka des sabots*.

Le 1ᵉʳ septembre, réouverture des Bouffes, passage Choiseul, et le 19 novembre, première représentation de : *Geneviève de Brabant*, opéra bouffe en trois actes, de MM Crémieux et Trefeu, musique de Jacques Offenbach. La pièce n'eut que cinquante représentations, et une *première* quelque peu orageuse.

C'est à l'occasion de cette pièce que la direction obtint de faire venir chaque soir deux gardes municipaux, qui se tiendraient à cheval à la porte du théâtre, pour faire prendre la file aux voitures.

Hélas ! les municipaux ne vinrent que deux jours..., les voitures, elles, ne venant pas ! Les auteurs eurent beau changer la fin de leur *Geneviève de Brabant*, celle-ci n'en parut pas meilleure, et cependant nous constatons que la même pièce, reprise aux Menus-Plaisirs le 26 décembre 1867, y obtint un très-grand succès, grâce à l'addition de deux rôles grotesquement typiques : *Les deux hommes d'armes.*

Au lendemain de *Geneviève de Brabant*, les artistes des Bouffes se mirent courageusement à l'œuvre, et en moins de trois semaines le théâtre du passage Choiseul obtint un nouveau succès avec : *le Carnaval des Revues*, de MM. Grangé et Philippe Gille, musique d'Offenbach. — Un détail inédit à ce sujet :

Le neuvième tableau de la revue était une sorte de pot-pourri de tous les opéras et opéras comiques mêlés aux opérettes du maëstro des Bouffes ; ainsi on y entendait : *Orphée*, de Gluck, et *Orphée*, d'Offenbach ; les chœurs d'*Herculanum*, de Félicien David, *les Deux Aveugles*, et ainsi de suite.

Rien de plus charmant ni de plus original, au dire des auditeurs ; mais voilà qu'à la répétition générale, Offenbach trouve que ce tableau fait longueur : « J'éprouve, dit-il, le *pesoin de vaire un betite goupure* » et il coupe le tableau tout entier, prouvant ainsi qu'un compositeur habile doit sacrifier sa musique à l'action.

On avait créé encore : *le Nouveau Pourceaugnac, Croquignol 36, Madame de bonne étoile, Daphnis et Chloé, C'était moi ! le Petit Cousin* (par Henri Rochefort), *Titus et Bérénice, le Sou de Lise*. Jamais recettes n'avaient été aussi belles qu'en cette heureuse année 1859, qui avait fait encaisser 419,581 francs 10 centimes.

Clôture le 20 mai 1860. La troupe va en représentations à Amiens, d'Amiens à Bruxelles et de Bruxelles à Lyon. Retour aux Bouffes en septembre, et reprise d'*Orphée aux Enfers*, avec Mme Ugalde ; nous en avons déjà parlé. On crée : *l'Hôtel de la poste, le Mari sans le savoir*, par M. de Saint-Rémy (le duc de Morny),

les Musiciens de l'orchestre, *les Deux Buveurs*, *le Pont des soupirs* (première représentation le 23 mars 1861), *la Servante à Nicolas*, *les Eaux d'Ems*.

Clôture le 29 mai. Voyage de la troupe à Vienne (Autriche) où elle a un immense succès, et Offenbach, un plus immense encore. De Vienne on va à Pesth (Hongrie) et de Pesth à Berlin. Là, deuxième *accrochage* chez le même hôtelier qui menace de garder les malles et de mettre nos artistes dehors. Nouvel envoi d'argent de Paris. Mise en liberté. (Il était écrit que la Prusse ne ferait jamais le bonheur de nos nationaux.) Avant de rentrer à Paris la troupe s'arrête à Bruxelles, où elle regagne ce qu'elle a perdu à Berlin.

Réouverture des Bouffes le 14 septembre par la première représentation de *Monsieur Choufleuri restera chez lui le...*, ce petit chef-d'œuvre bouffon que le duc de Morny écrivit, un jour qu'il avait accordé un congé à l'homme d'état, en collaboration avec Ludovic Halévy.

Cette plaisante opérette fut jouée pour la première fois sur le théâtre de l'hôtel de la Présidence, devant une réunion d'intimes, parmi lesquels se trouvait Napoléon III, qui n'était pas plus empereur ce soir-là que M. de Morny n'était président du Corps législatif.

Bache (l'un des créateurs de la pièce)

ne se montra pas satisfait de la loge qu'on lui avait donnée. Il saisit M. de Morny par un bouton de sa redingote et lui dit familièrement:

— Mon cher ami, faites-moi donc donner une autre chambre... avec quelques biscuits dedans,.. et une bonne bouteille de vin....

Puis, se tournant vers un valet de chambre :

— Du meilleur, vous savez, lui dit-il, comme si c'était pour vous !

Quelques instants avant le lever du rideau, M. de Morny entra dans les coulisses pour donner à tous les détails de mise en scène le coup d'œil du maître.

S'approchant de ce pauvre Désiré, il lui demanda s'il avait bien tous ses accessoires.

— Parfaitement, répondit Choufleuri qui tremblait déjà d'émotion.

— Surtout, vous n'avez pas oublié votre tabatière ?

— La voici !

— Voyons, dit M. de Morny en prenant la tabatière que lui montrait l'artiste. Mais ce n'est pas cela du tout, ajouta-t-il. Songez, monsieur Désiré, que vous jouez dans la pièce le rôle d'un riche bourgeois. Tenez, voilà ce qu'il vous faut !

Et il lui tendit une superbe boîte en or, enrichie de toutes les pierreries désirables.

Impossible de faire accepter un cadeau d'une façon plus charmante.

Quant à Léonce, qui jouait M^me Balandard en sa qualité de diva, il reçut un magnifique bouquet qu'il porta toute la soirée avec la coquetterie la plus sérieuse.

Ce ne fut du reste pas son seul succès de jolie femme. Un soir aux Bouffes, après la représentation, un provincial naïf lui fit parvenir dans sa loge une invitation à dîner pour le lendemain.

Vous jugez de la stupéfaction du malheureux, dit *le Figaro* qui raconte la chose, quand, au lieu de l'être gracieux qu'il attendait avec impatience, Léonce vit arriver un homme, et (circonstance aggravante) un homme dont le nez était agrémenté de lunettes bleues.

* * *

On donna successivement les premières représentations de : *Apothicaire et Perruquier, la Baronne de San Francisco*, et *le Roman comique*, qui ne fut joué que vingt-huit fois.

Clôture annuelle et nouveau voyage de toute la troupe (*on ne jouait plus depuis longtemps aux Champs-Elysées*). Artistes et répertoire vont se faire applaudir en

Allemagne, en Belgique et en Hollande, sous la direction de *M. Varney*, qui dans cette année venait de succéder à M. Offenbach. Pauvre Varney! je le vois encore, mouillant son doigt et l'élevant en l'air pour savoir... *d'où vient le vent!*

Présentement M. Varney est à Bordeaux, directeur de la société musicale Sainte-Cécile.

Réouverture en septembre.

On crée : *Monsieur et Madame Denis, une Fin de bail, le Voyage de MM. Dunanan père et fils* (première représentation le 22 mars 1862), *Un premier avril, l'Homme entre deux âges, Jacqueline.*

Réouverture en septembre :

On crée : *M. Pygmalion, les Bavards* (première représentation le 20 février 1863).

Le théâtre ferme ses portes le 30 avril 1863 pour cause de démolition de la salle, qui doit être reconstruite sur le même emplacement. Pendant cette reconstruction une partie de la troupe voyage à Ems. Edouard Georges, M^{lle} Tostée et Désiré vont jouer *les Pilules du Diable* à la Porte-Saint-Martin.

La troupe répète le spectacle de réouverture, passage de l'Opéra, dans la salle Bœthowen.

Le 5 janvier 1864, inauguration de la nouvelle salle des Bouffes-Parisiens par trois premières représentations :

La Tradition, *Listchen et Fristchen* (pour les débuts de M^lle Zulma Bouffar). *L'Amour chanteur*, pour les débuts de M^lle Irma Marié. Puis viennent : *Il signor Fagotto* ; un grand succès, *les Georgiennes*, de Jules Moinaux et Offenbach; on y voyait défiler un bataillon des plus jolies femmes avec tambour major et musique en tête (première représentation le 16 mai). *Les deux Clarinettes et Jérôme Pointu*.

Fermeture fin mai. Les artistes vont en représentation, moitié de la troupe à Bordeaux, moitié de la troupe à Ems. Pendant ce temps, M. Varney se défait de sa direction et fonde avec un riche financier brésilien, M. Porto-Riche (dont le fils vient de faire jouer un charmant acte à l'Odéon, *le Vertige*), la *Société Hanapier et C^e*. À leur retour de Bordeaux et d'Ems, les artistes se réunissent et vont donner des représentations en société au Théâtre-Français de Rouen. Enfin, les Bouffes rouvrent leurs portes en septembre. La société Hanapier prend pour administrateur M. Mestespès ; mais cet auteur dramatique n'exerça pas longtemps ces fonctions. Au bout d'un mois il n'était déjà plus aux Bouffes. M. Armand Lapointe, également auteur dramatique, lui succéda et l'on peut dire que, si l'on eût conservé cet administrateur habile, les Bouffes se

relevaient, car cette année-là ils avaient déjà payé une somme énorme sur leur dette arriérée.

On donne à la réouverture en septembre 1864 : le *Manoir de la Renardière*, qui sert de début à Clarisse Miroy ; *Appelez-moi Sergent ; le Serpent à plumes*, un chef-d'œuvre d'insanité, signé Cham, et le 25 décembre la première représentation de *La Revue pour rien ou Roland à Ronge-Veau*.

Dans cette revue, MM. Clairville, Siraudin et Blum, faisaient paraître le maëstro sous les traits d'Orphée, et Mlle Irma Marié sous les traits des Bouffes. Celle-ci reprochait en ces termes à Offenbach de prodiguer sa musique aux Variétés :

Eh ! quoi, pour nous vous gardez le silence,
Vous nous fuyez, pourquoi nous fuyez-vous ?
Regardez-vous avec indifférence
Ce long passé que nous admirons tous ?
Est-ce dédain, est-ce plutôt fatigue ?
Non, vous avez, dit-on, d'autres projets ;
Vous nous fuyez comme l'enfant prodigue
(Surtout ici, prodigue de succès !)
Mais la maison, le toit qui nous vit naître,
Où l'on s'est vu si longtemps adoré ;
Cet humble toit, fût-il un toit champêtre,
On s'en souvient sous un lambris doré.
Même chargé de vos palmes nouvelles
A nous encor souvent vous penserez ;
Aux souvenirs les bons cœurs sont fidèles
Et, j'en suis sûr, un jour vous reviendrez.

Vous reviendrez, vous reprendrez la route
Où vous saviez marcher à si grands pas,
Vous reviendrez plus célèbre sans doute,
Et ce jour-là nous tuerons le veau gras !

Et, en effet, *l'Enfant prodigue* est revenu.

A *la Revue pour rien*, qui a si heureusement terminé l'année, succèdent :

Jupiter et Léda (musique de Suzanne Lagier) ; *le Congrès des modistes* ; *la Vengeance de Pierrot* ; *Les Crêpes de la Marquise* ; *Avant la noce*, de Mestepès et Jonas. *C'est pour ce soir!* à-propos composé pour les représentations de M^{lle} Thérésa, qui chantait en même temps à l'Alcazar ; un *Drame en l'air* et le *Bœuf Apis*. Le décor du *Drame en l'air* représentait une perspective de toits de maisons surmontée par le faîte de la colonne de juillet. Or, un soir les musiciens de l'orchestre n'étant pas venus jouer, faute de payement, les spectateurs virent s'avancer le régisseur général qui fit une annonce.... sur les toits ! Clôture le 31 mai. Réouverture le 21 septembre.

M. Armand Lapointe a quitté les Bouffes, et la *Société Hanapier* se trouve composée de MM. H. du M., J. O. et le marquis de St-D. On crée *le Lion de St-Marc* ; *les refrains des Bouffes* ; *les douze Innocentes* ; *Jeanne qui pleure et Jeanne qui rit* ; *la Boîte à surprises*.

Le 11 décembre, première représentation des *Bergers*, opéra bouffe en 3 actes.

A la suite de cet insuccès, MM. J. O. et le marquis de St-D. se retirent de la société Hanapier, qui tombe en faillite. Avec l'autorisation du syndic, M. Lefrançois, M. T. du M. continue seul l'exploitation des Bouffes et part avec les artistes qui vont donner des représentations à Lyon. Pendant ce temps, le syndic loue les Bouffes à un auteur incompris, M. Arthur Ponroy, qui s'improvise directeur pendant trois jours, le 16, le 17 et le 18 juin, pour faire jouer sa pièce, *le Présent de noce*.

*
* *

Le Bouffes rouvrent leurs portes le 22 septembre sous la direction du mari de Mme Ugalde, M. Varcollier, dûment autorisé par le syndic de la faillite. On crée alors : *Une Femme qui a perdu sa clef, les Chevaliers de la Table Ronde*, opéra bouffe en trois actes, paroles de H. Chivot et A. Duru, musique d'Hervé. Première représentation le 17 novembre 1866.

Suivez-moi,..., revue en trois actes et sept tableaux, par X... et Y...

Une Halte au moulin (musique de Mme Ugalde), *Nicaise*, une reprise d'*Orphée*

aux Enfers (apparition de *Cora Pearl*), *Monsieur Fanchette, Kan-Tha-Lou,* et clôture le 8 avril 1867.

Réouverture le 1ᵉʳ août, sous la direction de MM. *Lefranc* et *Dupontavisse*. A partir de ce moment les Bouffes-Parisiens changent complétement de genre et d'allure. — Aux flonsflons offenbachiques succèdent le vaudeville et la comédie qui viennent jeter... un froid.

Néanmoins, deux artistes sont mis en relief au passage Choiseul; Mᵐᵉ Thierret, qui avait déjà de la réputation au Palais-Royal, et M. Lacombe qu'on a enlevé aux Folies-Marigny pour lui faire créer *l'Homme à la mode de Caen* et *les Forfaits de Pipermans.*

En dix mois d'exploitation la direction Lefranc et Dupontavisse a fait jouer trente-et-une pièces qui n'ont rapporté que 17,229 francs 90 centimes de droits à leurs auteurs!

Citons pour mémoire les pièces représentées sur la scène du passage Choiseul du 1ᵉʳ août 1867 au 31 mai 1868 :

Le Chemin des amoureux, vaudeville en un acte, par Amédée de Jallais et Vulpian. 1ᵉʳ août 1867.

Un pharmacien aux Thermopyles, vaudeville en un acte, par Henri Chivot et Alfred Duru. 1ᵉʳ août 1867.

L'Homme à la mode... de Caen, comé-

die-vaudeville en un acte, par Jules Moinaux. 1ᵉʳ août 1867.

Le Chic au village, paysannerie en un acte, mêlée de chants, par Paul Mahalin et Emile Faure. 1ᵉʳ août 1867.

Le Spectre jaune, vaudeville en un acte, par d'Avrecourt et Eugène Nyon. 6 septembre 1867.

La Bonne aux Camélias, vaudeville en un acte, par Hector Crémieux et Jaime fils. 6 septembre 1867.

La Main leste, comédie-vaudeville en un acte, par Eugène Labiche et Edouard Martin. 6 septembre 1867.

Feu la contrainte par corps, comédie-vaudeville en un acte, par Clairville et Victor Bernard. 22 septembre 1867.

L'Heure du diable, pièce en deux actes, par Alfred Duru et Henri Chivot. 16 octobre 1867.

Les Forfaits de Pipermans, vaudeville en un acte, par Alfred Duru et Henri Chivot. 16 octobre 1867.

Il était un petit navire, vaudeville en un acte, par Pol Mercier. 31 octobre 1867.

A la baguette, tableau villageois en un acte, par Henri Chivot et Alfred Duru. 17 novembre 1867,

Les Lutteuses, folie en un acte, par Marquet et Delbès. 17 novembre 1867.

La Pupille d'un viveur, pièce en un acte,

par Lefranc et Decourcelle. 18 novembre 1867.

Un Voyage autour du demi-monde, revue en cinq actes, par Eugène Grangé, Henri Thiéry et Victor Koning. 17 décembre 1867.

Un Jour de déménagement, vaudeville en un acte, par Eugène Grangé et H. Bedeau. 22 décembre 1867.

Une Jolie bête, vaudeville en un acte, par Jaime fils et Pierre Péchoux. 5 janvier 1868.

Les Tribulations d'un témoin, pièce en trois actes, par Adrien Decourcelle. 15 janvier 1868.

Un jeune Homme timide, comédie en un acte, par A. Decourcelle. 1^{er} février 1868.

Mademoiselle Pacifique, comédie-vaudeville en un acte, par Saint-Yves et A. Choler. 1^{er} février 1868.

Fra Diavolo et Compagnie, vaudeville en un acte, par Lefranc. 19 février 1868.

Le Luxe de ma femme, comédie vaudeville en un acte, par Alfred Duru et Henri Chivot. 19 février 1868.

Un faux Nez en carnaval, vaudeville en deux actes, par A. Choler, Marquet et Delbès. 19 février 1868.

Paul faut rester, parodie en un acte, par Jaime fils et de Jallais. 22 février 1868.

Le Cousin Montagnac, vaudeville en un

acte, par Jules Prevel et Hippolyte Philibert. 21 mars 1868.

La Dernière Leçon, comédie en un acte, par Alphonse et Abel Pagès. 21 mars 1868.

La Veuve Beaugency, comédie-vaudeville en un acte, par Henri-Chivot et Alfred Duru. 21 mars 1868.

A Charenton! folie en un acte, par Delbès et Marquet. 25 avril 1868.

Les Coiffeuses de Sainte-Catherine, vaudeville en un acte, par Albert Monnier et Emile Abraham. 25 avril 1868.

Un Fil à la patte, scène de la vie privée en un acte, par Vasselet. 25 avril 1868.

Le Zouave est en bas, vaudeville en un acte, par Edouard Lockroy et Paul Parfait. 25 avril 1868.

*
* *

Réouverture le 30 septembre 1868 sous la direction de MM. Charles Comte et Jules Noriac.

Le théâtre des Bouffes reprend immédiatement son essor. La musique d'Offenbach le ressuscite encore une fois. Le succès de *l'Ile de Tulipatan* (première représentation le 30 septembre 1868) fut très-grand.

Nous voyons apparaître à courts intervalles : *l'Arche Marion*, *le Fifre enchanté*, *Petit bonhomme vit encore*, *l'Ecossais de Chatou*, *Gandolfo*, *Madeleine*, *l'Affaire du plat d'étain*, *Pierrot posthume*, la *Diva* (opéra bouffe en trois actes, composé par MM. Meilhac et Halévy, pour Hortense Schneider, qui n'y fit pas l'effet attendu); première représentation le 22 mars 1869. *Le Feu aux poudres*, *Désiré sire de Champigny*, à-propos de Désiré, joué par lui-même à son bénéfice, *Tu l'as voulu! le Rajah de Mysore*, *Marcel et Compagnie* (collaboration Désiré et Tacova), *la Nuit du 15 octobre*, *le Moulin ténébreux*, *la Revanche de Candaule*, *la Romance de la rose*.

Le 7 décembre, première représentation de la *Princesse de Trébizonde*, opéra bouffe en trois actes, de MM. Trefeu, Nuitter et Offenbach, interprété par l'élite de la troupe. MM. Désiré, Berthelier, Edouard Georges, Mmes Thierret, Céline Chaumont (maintenant aux Variétés), Vanghell et Fonti.

Le théâtre est fermé du 1er juin 1870 au 16 septembre 1871.

Un voile noir est tombé sur tous les théâtres de la capitale. Il va se jouer dans toute la France un drame qui réclame pour interprètes tous les hommes valides. Place au théâtre... de la guerre! Le canon

se charge de frapper plus de trois coups ! Nombre de représentations extraordinaires au bénéfice des victimes de la guerre sont données aux Bouffes en janvier, février et mars 1871. Au répertoire connu et favori de ce théâtre viennent se joindre des à-propos belliqueux, comme : *les Deux gardes de Joséphine*, *Racontars de Merlans*, et des poésies patriotiques : *la Lettre d'un mobile breton*, *Autour d'un berceau*, par M. Ernest Legouvé, *la Bénédiction*, de François Coppée, *les Pauvres Gens*, de Victor Hugo. La direction des Bouffes lance deux petites pièces nouvelles : *la Cigale espagnole*, opérette de Paul Avenel et Debillemont, *les Baisers d'alentour*, de M. J. Noriac.

Restés fermés pendant la Commune et l'insurrection, c'est-à-dire depuis le 27 mars, les Bouffes rouvrirent le 16 septembre 1871. Ici un détail rétrospectif, bon à noter, au sujet des représentations qui furent données de la *Princesse de Trébizonde* en février 1871. Le nom d'Offenbach souleva des tempêtes. On fit au maëstro un crime de sa nationalité. Comment, s'écriaient les esprits surexcités, comment ose-t-on encore jouer les œuvres d'un *Prussien* sur nos théâtres ?

Offenbach n'eut pas grand peine à prouver qu'il était naturalisé sujet français depuis plusieurs années, et que son talent

l'avait fait fait décorer chevalier de la Légion d'honneur après ses grands succès des Bouffes et des Variétés.

Le 23 octobre, première représentation du *Testament de M. de Crac*, opéra bouffe en un acte, de M. J. Moinaux et J. Noriac, musique de Charles Lecocq (un succès).

Le 19 novembre, première représentation du *Barbier de Trouville*, opérette en un acte, paroles de Jaime fils et Jules Noriac, musique de Charles Lecocq.

Le 14 décembre, première représentatation de : *Boule de neige*, opéra bouffe en trois actes, de MM. Trefeu et Nuitter, musique de J. Offenbach (*Boule de neige* laisse le public froid).

Le 11 février, premières représentations de : *Au Pied du mur*, opérette en un acte, paroles de de Najac, musique de Ricci, et du *Docteur Rose*, opéra bouffe en trois actes, de M. de Najac, musique de Ricci (*le Docteur Rose* guérissait de l'envie de retourner aux Bouffes, si n'arrivait, fort heureusement, le 16 avril, et avec lui la première représentation de *la Timbale d'argent*, opéra bouffe en trois actes, de MM. Jaime fils et J. Noriac, musique d'un débutant, M. Léon Vasseur, et la première représentation de *Mon Mouchoir*, lever de rideau des mêmes auteurs.

Le succès de *la Timbale* aux Bouffes est presque comparable à celui d'*Orphée*

aux Enfers. M^me Judic a mis le comble à sa réputation dans le rôle de Molda. Depuis cet éclatant succès, qui dit *la Timbale* dit Judic, qui dit Judic dit *la Timbale*; c'est qu'en effet M^me Judic et M. Vasseur l'ont décrochée du coup. C'est le cas de rappeler qu'on a fait, le 1^er juillet, à la représentation au bénéfice de la nouvelle diva, 5,182 francs de recette.

Seize jours après ce bénéfice avait lieu la clôture d'été, clôture à peine remarquée, car on rouvrait le 2 septembre par..... *la Timbale*..... naturellement. Le 27 novembre, changement de lever de rideau. *L'Exemple*, paroles de M. Jaime, musique de M. Moniot, succède à *Mon Mouchoir*.

Les auteurs de *la Timbale*, reconnaissants, composent un nouveau libretto, pour M. Léon Vasseur, et la première représentation de *la Petite Reine* a lieu le 9 janvier 1873. Cette fois les auteurs et le compositeur, en voulant faire trop opéra comique, se sont fourvoyés. *La Petite Reine* ne remporte qu'un succès d'estime et éveille l'attention de la commission des auteurs sur M. Jules Noriac, à qui son titre de directeur interdit, de par les statuts de la société, de faire représenter ses œuvres sur son théâtre; ce premier avertissement n'ennuie pas beaucoup M. Noriac, ainsi qu'on en jugera plus loin.

Le 27 janvier, première représentation de *la Rosière d'ici*, opéra bouffe en trois actes, de M. Armand Liorat, fournisseur favori de l'Eldorado, musique de M. Léon Roques, accompagnateur aux Bouffes.

La Rosière d'ici, jouée par Mmes Judic, Peschard, Massard, Scalini, etc., et MM. Potel, E. Georges, E. Provost, Guyot, etc., n'obtient, comme *la Petite Reine*, qu'un succès bien pâle à côté de *la Timbale*, qui est décidément *le Courrier de Lyon*... des Bouffes.

Un spectacle coupé succède, le 20 mai, à *la Rosière d'ici*. Trois opérettes en un acte exhibent leurs titres sur l'affiche, ce sont : *le Grelot*, de MM. Grangé et Victor Bernard, musique de Vasseur.

Les Pattes blanches, de MM. Coron et Constantin, musique de Laurent de Rillé, et *le Mouton enragé*, monologue écrit par M. Noriac pour Mme Judic, qui en effet y obtient un grand succès. Malheureusement, M. Noriac avait encore compté sur la mansuétude de la commission des auteurs, laquelle, outrée de voir qu'on n'avait tenu aucun compte de ses observations, mit les Bouffes en interdit, le 31 mai, jour de leur clôture.

M. Jules Noriac donna sa démission de directeur. M. Charles Comte reste seul.

M. Noriac a maintenant le droit de faire jouer autant de pièces qu'il voudra aux

Bouffes, et de les signer. Ce droit, la commission le lui donne, oui, mais M. Comte le lui laissera-t-il, à présent?

That is the question

Et maintenant au

FOYER

Rien ou peu à dire sur cette petite salle d'attente. A ceux qui ne la connaissent pas, nous apprendrons qu'elle est de la plus grande simplicité : un piano (naturellement), des glaces, une pendule (qui ne va pas) et quatre vieilles banquettes usées jusqu'à la trame. Les artistes y font de rares apparitions; ils préfèrent rester dans leur loge ou aller dans celle de Judic, qui est maintenant le rendez-vous général des pensionnaires et des amis de la maison. Aussi chaque soir, bons mots, drôleries piquantes et propos galants, éclatent dans ce joli boudoir comme un bouquet de feu d'artifice. Jadis, c'était du cabinet qu'Offenbach s'était réservé, au fond du théâtre (maintenant la régie), que partait toute cette gaîté qui paraît devoir se perpétuer aux Bouffes. C'est dans cette loge étroite que le maëstro composa, en moins de quinze minutes les couplets du *Petit Clerc*, pour la *Chanson de Fortunio*.

Du foyer passons aux :

LOGES DES ACTRICES

JUDIC

M^{me} Judic (Anna Damiens) est née à Semur (Côte-d'Or) le 18 juillet 1850 (elle a donc aujourd'hui vingt-trois ans!) Sa mère, nièce de M. Montigny, était buraliste du Gymnase. Il n'est donc pas étonnant, qu'ayant été élevée dans le théâtre, la petite nièce de M. Montigny, se soit sentie une vocation irrésistible pour l'art dramatique, et il est moins étonnant encore que cette vocation ait été (comme toujours en pareil cas) contrariée par la famille qui ne trouva rien de mieux que de faire entrer la jeune Anna en apprentissage chez une lingère du boulevard des Italiens. On se figure facilement le désespoir de notre future étoile qui, pendant deux jours, refusa toute nourriture. Devant cette obstination M. Montigny céda. Il prit sa nièce chez lui, la fit admettre au Conservatoire dans la classe de Régnier, et lui fit donner des leçons de piano et de chant.

C'est vers cette époque qu'elle épousa M. Judic, le 25 avril 1867. Après la lune de miel elle débuta au Gymnase le 2 juin 1867, aux appointements de *100 francs par mois*. Quoique condamnée aux *pannes* à perpétuité, Mme Judic ne tarda pas à se faire remarquer, notamment dans *les Grandes demoiselles* et dans une reprise des *Malheurs d'un amant heureux*.

Pendant l'hiver de 1868 elle demanda une audition à M. Lorge, directeur de l'Eldorado, et signa avec ce Concert un un engagement de trois ans aux conditions suivantes : 400 francs par mois la première année, 500 fr. la seconde et 600 francs la troisième, avec cette clause que le directeur se réservait le droit de résilier, après le premier mois, sans accorder cet avantage réciproque à sa pensionnaire.

Les débuts de Mme Judic, au concert, furent on ne peut plus brillants; elle chanta *la Première feuille*, une adorable romance de George Lefort. A partir de ce jour, auteurs et compositeurs affluèrent à l'Eldorado, sollicitant Judic pour interprète. Citons au hasard, parmi ses nom-

breux succès de chansonnette : *Comme ça pousse cousin*, *la Cinquantaine*, *la bonne année*, *Par le trou de la serrure*, *Déjà! les Baisers*, *Quand on y pense*, *Petit Pierre*, *Si c'était moi*, *C'est si fragile*, *la Neige*, *Essayez-en*, etc. Où Judic se révéla réellement, ce fut dans une saynète de Paul Henrion : *Paola et Pietro*, qu'elle joua cent fois de suite, puis dans la *Vénus infidèle*, *Faust passementier* (d'Hervé), *un Télégramme*, etc. Un genre nouveau était créé, le genre Judic allait faire école. En effet, on vit surgir bientôt dans tout café-concert un satellite de l'étoile de l'Eldorado ; comme l'a si bien dit un de nos confrères, l'ingénue Judic est une véritable croqueuse de pommes; avec son bon rire d'enfant elle nous jette au visage les pépins du fruit défendu. Que de cœurs ses grivoiseries harmonieusement dites ont enflammés entre deux bocks et deux mazagrans! Que de couples brouillés qui se sont raccommodés à la sortie de l'Eldorado après avoir entendu Judic chanter *le Trou de la Serrure*, *la Tartine de beurre* et *les Baisers*.

M. Lorge, appréciant le succès immense de M^{me} Judic, lui paya, dès la première année, les appointements stipulés pour la seconde, et à la seconde ceux de la troisième, et engagea son mari comme régisseur général, fonctions que M. Judic rem-

plit à l'Eldorado jusqu'à la fermeture causée par la guerre, qui résilia tous les engagements, même les plus irrésiliables. Mme Judic quitta l'Eldorado le 4 septembre 1870, après en avoir été, on peut le dire, l'enchanteresse pendant deux ans.

Elle partit le 11 septembre pour la Belgique, où toutes les ovations du triomphe l'attendaient à Bruxelles, à Liége, à Anvers, etc.

On ne saurait dire avec quel frénétique enthousiasme on s'arrachait Judic dans les salons de Bruxelles; ou ne pourrait non plus énumérer toutes les œuvres de bienfaisance, auxquelles elle prêta spontanément le concours de sa bourse et de son talent.

Il y a à Bruxelles, à la *Crèche Marie-Louise*, un lit qui porte le nom de sa donatrice : *M^{me} Judic*. Aussi le jour, où la Diva au cœur d'or quitta Bruxelles, fut presque un jour de deuil pour la cité brabançonne, qui avait espéré que Judic ne l'abandonnerait jamais : couronnes, bijoux et cadeaux princiers de toutes sortes lui rappelleront longtemps l'hospitalité que lui ont donné les Pays-Bas jusqu'au dernier jour de la guerre et de la commune. Rappelons aussi que pendant son séjour à Bruxelles, à la première nouvelle de nos défaites, Judic voulut aller chanter au grand théâtre de Lille, au profit de ses

malheureux compatriotes, les blessés français. Elle y chanta, et le résultat de son élan, tout patriotique, se traduisit par une recette de 27,000 francs, qui furent remis à nos pauvres soldats. A l'issue de cette représentation, l'ancienne capitale de la Flandre française, reconnaissante, fit don à M^{me} Judic d'un superbe médaillon, sur lequel était gravée cette inscription, témoignage de sa gratitude :

<div style="text-align:center">

LILLE

A M^{me} JUDIC

SOUVENIR DU CONCERT EN FAVEUR DES BLESSÉS FRANÇAIS, LE 22 JANVIER 1871.

</div>

A peine de retour à Paris pacifié, et redemandant à cor et à cri ses distractions habituelles, Judic fut appelée à la Gaîté par *Victorien Sardou* et *Offenbach*, pour créer le rôle de la princesse Cunégonde, dans *le Roi Carotte*, à raison de 100 francs par soirée, mais cet opéra bouffe-féerie (c'est ainsi que son auteur l'appelait), n'étant pas encore prêt à entrer en répétition, MM. Albessard et Comy, les intelligents directeurs de l'Alcazar de Mar-

seille, engagèrent Judic pour dix représentations, qui se prolongèrent un grand mois. L'enthousiasme du midi ne le céda en rien à l'enthousiasme du nord. Le jour où la mignonne diva fit ses adieux à la cité phocéenne, plus de trois cents personnes au moins ne purent trouver de places dans la salle, mais 150 plus favorisées restèrent dans les coulisses pendant qu'elle chantait. On peut dire que ce soir-là Judic vit tomber du paradis... de l'Alcazar une véritable pluie de roses. L'orchestre et les loges lui envoyèrent plus de cent bouquets et couronnes à son chiffre. Le nouveau directeur des Folies-Bergères, M. Sari, qui voulait le succès à tout prix, courut chez Judic, dè qu'il la sut revenue de Marseille, et l'engagea pour son spectacle d'ouverture, composé de : *la République des lettres*, fantaisie de Clairville et Siraudin, *la Mer* et *les Cocottes* (ballet), et d'exercices acrobatiques. Judic chanta *Ne me chatouillez pas*, éclat de rire en six couplets, qui fit à lui seul plus d'effet que la pièce, les tours et le ballet. La vogue était acquise aux Folies-Bergères, et elle ne les a pas quittées depuis. Un jour qu'on demandait à Judic comment elle était arrivée à exécuter si parfaitement les mignardises du jeune âge, la gracieuse artiste répondit avec le plus grand natu-

rel : « c'est mon fils, qui a trois ans et demi qui me les a montrées. »

Judic fut encore ravissante à ces mêmes Folies-Bergères, dans *Memnon*, opéra comique de M. Grisard, un jeune compositeur, qui tient à justifier le proverbe : noblesse oblige, et qui, prochainement aux Bouffes, dans la *Quenouille de Verre*, saura nous prouver que *Memnon* ne doit pas être son seul et unique succès. C'est dans *Memnon* que Judic paraissait sous sept costumes différents, et chantait merveilleusement la chanson de l'huissier : *A Vingt ans on croque la pomme*. A cette époque M. Sari faillit se passer une corde au cou pour se pendre à un des lustres de sa salle. En effet, qu'on juge de son désespoir. Les répétitions du *Roi Carotte* allaient commencer, et la Gaîté réclamait cette charmante Judic, dont le dessinateur Grevin avait bien tiré l'horoscope, lorsqu'il avait dit dans le *Journal Amusant* : « Vous verrez que cette petite Judic deviendra grande. »

*
* *

Le *Roi Carotte* parut, et dans cette *erreur* à grand spectacle, de M. Sardou, le public put apprécier Judic, sur un vrai théâtre, avec un vrai rôle, et c'est-à-dire non plus seulement comme exellente chan-

PHOTOGRAPHIE GASTON et MATHIEU
40, BOULEVARD BONNE-NOUVELLE

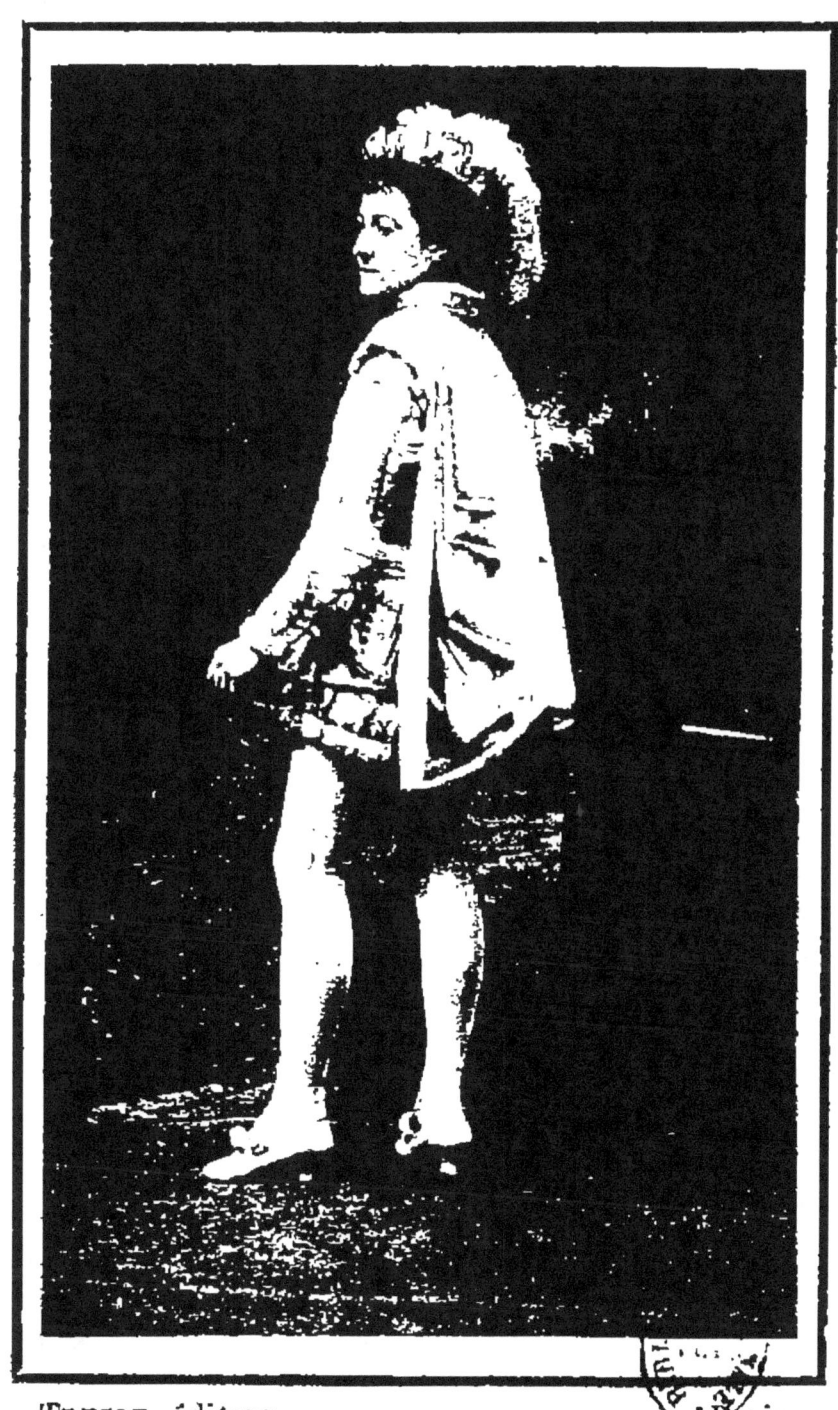

TRESSE, éditeur. Paris.

teuse de chansonnettes, mais encore comme charmante actrice. Judic fit encore une ample moisson de bravos, malgré un rôle peu fait pour elle. Avant de quitter la Gaîté, qui ne l'avait engagée que pour un an, elle n'avait joué que quatre-vingt-neuf fois le *Roi Carotte*, elle signa avec M. Noriac, qui tenait à elle pour sa *Timbale*. On peut dire que sans Judic la *Timbale* n'aurait pas eu grand succès malgré la musique.

M. Jaime comptait si peu sur sa pièce qu'il voulait, avant la première, céder tous ses droits pour une somme de 3,000 francs; or, savez-vous ce que cet auteur a touché pour sa part? à peu près 50,000 fr.

Le succès de Judic-Molda fut colossal, immense, sans précédent! Dès la seconde représentation de *la Timbale*, toute la salle des Bouffes était louée pour un mois. Vous pensez si M. Noriac se frottait les mains, comme directeur et ensuite comme auteur.

*
* *

Judic avait su décrocher *la Timbale*, sa fortune était faite! La nouvelle étoile des Bouffes transportait immédiatement ses pénates, de la rue de la Fidélité à la rue de Boulogne dans un délicieux hôtel tout rempli des innombrables présents offerts à son talent. On ne saurait rêver un in-

térieur plus élégant et surtout plus artistique.

Qu'elle est loin la Judic d'autrefois, celle qui se trouvait heureuse de pouvoir se payer l'omnibus! Aujourd'hui qu'elle est la *diva des Bouffes*, elle a chevaux et voitures, et donne des fêtes de nuit magnifiques auxquelles sont conviées les célébrités parisiennes. Après la *Timbale* vint la *Petite Reine*, des mêmes auteurs et du même compositeur. Judic s'y montra grande reine d'un petit succès. A la *Petite Reine* succéda la *Rosière d'Ici*, que Judic est parvenue à faire jouer soixante fois. Le soir de la première, MM. Noriac et Comte allèrent trouver *la Rosière* dans sa loge, et, après l'avoir embrassée avec toute l'effusion directoriale dont ils sont capables, ces messieurs offrirent à leur bon génie, comme ils l'appellent, un magnifique bracelet. Le compositeur, M. Léon Roques, mû par le même sentiment de reconnaissance, offrit à *son sauveur* une paire de pendants d'oreilles composés des *cinq voyelles* en souvenir de la chanson de ce nom que la jolie rosière avait fait bisser. De son côté, M. A. Liorat qui, dans le libretto fadasse de M. Jaime, avait su intercaler de si jolis couplets, ne voulant pas être en reste envers la jolie *Fanfare*, lui offrit une magnifique pièce d'argenterie. Les deux dernières créations

de Judic ont été *le Grelot* et *le Mouton enragé*, un monologue que M. Jules Noriac écrivit spécialement pour elle, et qui attira sur lui les foudres de la société des auteurs qui, aux termes de ses statuts, défend aux directeurs de faire jouer leurs œuvres sur leur théâtre. M. Noriac ayant passé outre pour la troisième fois, la commission des auteurs usant de ses pouvoirs mit le théâtre des Bouffes en interdit huit jours avant sa fermeture de la saison d'été, c'est à-dire le 21 mai 1873.

C'est alors que M^{me} Judic, voulant profiter de son congé, reprit la route de cette excellente Belgique qui l'aime tant. Elle alla jouer, aux Galeries Saint-Hubert, *la Rosière d'Ici*, *le Mouton enragé* et *Daphnis et Chloé*, à raison de *500 francs par soirée*. Grevin lui avait dessiné pour jouer le rôle de *Daphnis* un costume véritablement étourdissant. Judic a rapporté de son dernier voyage à Bruxelles autant de cadeaux que son wagon pouvait en contenir, mais un entre autres lui a paru fort original, c'est un magnifique..... perroquet, que lui a envoyé dans une cage très-riche un admirateur qui a voulu garder l'anonyme. En échange, au café Riche de Bruxelles, Judic a laissé son nom à une excellente salade. *La salade Judic* est l'accompagnement obligé de tous les soupers fins. De Bruxelles Judic se rendit

à Londres, où nos voisins d'Outre-Manche lui ont fait, eux aussi, l'accueil le plus flatteur, partageant sans aucun doute la façon de penser de M. Paul de Saint-Victor qui définissait ainsi Judic dans un de ses feuilletons : « Elle joue de la feuille de vigne comme d'un éventail ! »

C'est aux Anglais que Judic a donné la primeur de sa prochaine création aux Bouffes, un nouveau monologue intitulé : *Mariée depuis midi.*

Le jour de sa première et de sa dernière représentation à Princesse-Théâtre, à Londres, le prince de Galles et le Czarewich, qui avaient loué une avant-scène, ont été la complimenter dans sa loge. Le Czarewich a beaucoup engagé Judic à aller passer une saison à St-Pétersbourg. Je crois que Judic n'a répondu ni oui ni non. Un détail inédit : Judic chante tous les types et tous les airs. Elle a chanté en flamand à Bruxelles et parle si bien marseillais que les habitants de la Cannebière l'ont toujours prise pour une compatriote.

Il ne faudrait pas en conclure que, sortie de ces badinages érotiques qu'elle excelle à dire, Judic ne fait aucun effet, elle a prouvé qu'elle savait aussi faire venir les larmes, lorsque pour la première fois elle chanta dans un concert au profit des pauvres : *J'ai pleuré !* une romance qui se

trouve sur tous les pianos et qui résonne dans tous les cœurs.

Saviez-vous que Judic fit de l'équitation? Cela est pourtant. C'est une des meilleures amazones que l'on rencontre au bois. Ce goût lui est venu depuis que dans *le Roi Carotte* elle eut occasion de caracoler tous les soirs sur la scène de la Gaîté. Enfin la diva des Bouffes ne se compte pas un seul ni une seule ennemie aux Bouffes. Elle y est, au contraire aimée de tout le monde, depuis le directeur jusqu'au dernier employé.

Elles sont donc rares, et on a raison de les admirer au firmament artistique où elles brillent, les étoiles qui, comme celle des Bouffes, ont toutes les qualités du cœur, du talent et de l'esprit.

M^{me} PESCHARD

Tous ceux qui avant nous, voulant faire une biographie de M^{me} Peschard lui ont demandé quelques renseignements, se sont toujours heurtés à un *non Monsieur* des plus accentués.

Nous n'avons pas voulu approfondir les

raisons qui empêchent l'excellente artiste de livrer à la curiosité du public, soit la *date de sa naissance*, soit un fait quelconque de sa carrière artistique ; nous sommes donc obligés d'être d'une brièveté regrettable.

Mme Peschard est la deuxième étoile des Bouffes. Son nom est mis en vedette, à côté de celui de Judic, et c'est de toute justice. Quel amour de pifferaro dans *la Timbale!* quel adorable page dans *la Petite Reine!* quel berger idéal dans *le Grelot!* Heureux M. Comte! Mme Peschard a moissonné bravos et couronnes, à Bordeaux. à Lyon, à Marseille, et à Bruxelles et enfin un peu partout, avant de se faire connaître aux Parisiens qui l'ont sacrée du coup artiste de premier ordre. Mais pourquoi a-t-elle un tic, celui de se croire enrhumée; le soir arrive, le rideau se lève et vous n'avez pas assez de vos deux oreilles pour entendre chanter le rossignol Peschard. Mme Peschard ne recherche pas la société de ses camarades, on dirait même qu'elle l'évite. Enfermée la plupart du temps dans sa loge, elle y joue aux cartes avec son mari, aussi les bonnes petites camarades ont-elles surnommé ce buen-retiro artistico-conjugal : *la loge popotte.*

A. DEBREUX

A la spécialité des travestis. Pourquoi la culotte quand la robe lui sied si bien ? Mlle Debreux est le furet des Bouffes, elle va bavarder dans toutes les loges, et pour cause, la sienne est si petite ! Demandez plutôt au dessinateur Grévin qui, ne pouvant y entrer à cause de son embonpoint, dut se résigner à complimenter Mlle Debreux dans le couloir. Cependant on a vu plusieurs personnes tenir dans cette loge... en se serrant un peu..., demandez à Edouard Georges. Avant d'être aux Bouffes, Mlle Debreux a passé par le Châtelet. M. Noriac lui voyant jouer une *ostende* dans une féerie, se dit : Je vois une perle dans cette huître, et il engagea Mlle Debreux.

Autre révélation : Mlle Debreux fait de la haute école; nous l'avons vue au Bois monter les chevaux les plus fougueux ; quand elle n'est pas à cheval, elle dresse les chiens, témoin celui qu'elle a baptisé *Fichtel*, sansdoute en souvenir de la *Timbale*. Fichtel ne quitte jamais sa

maîtresse, il a sa niche dans la chambre à coucher !!! M{ lle } Debreux l'aime à ce point, ce toutou, qu'elle a prié Gaston et Mathieu de faire sa photographie.

Le talent de M{ lle } Debreux est défini tout entier dans l'amour quelle a pour la race canine. C'est une actrice qui a du *chien* ! et qui aime les chatteries. Tous les soirs, dans sa loge, c'est un défilé incessant de bonbons, de gâteaux et de sirops.

C'est sur la porte de la loge de M{ lle } Debreux qu'on surprit un soir un jeune gommeux, écrivant ce distique connu :

> Fuyant Minerve pour Plutus,
> Toujours sa règle favorite
> Est qu'au théâtre les vertus
> Ne font pas bouillir la marmite.

M{ me } MASSART

Très-aimable et très-charmante chanteuse de province, engagée aux Bouffes pour doubler Judic dans la *Timbale*, et la copie, on peut le dire, a fait honneur à l'original.

Pendant les entr'actes Mme Massart passe sa vie à faire du crochet. Elle en fait partout..., au foyer, dans la régie, dans les coulisses, dans les dessous, voir même dans le cintre ! partout enfin, excepté dans sa loge, où elle n'entre que pour s'habiller, et encore fait-elle du crochet en mettant son maillot.

Mlle SCALINI

18 printemps, a débuté aux Bouffes dans *la Petite Reine* (rôle de la première dame d'honneur). Elle n'est jamais seule dans sa loge... Certain auteur en réputation (bonne ou mauvaise, comme vous voudrez), s'intéresse beaucoup au talent de Mlle Scalini ; il a raison, cette charmante ingénue a tout ce qu'il faut pour plaire, pour être aimée et pouvoir dire à son tour : *j'aime.*

ROSE-MARIE

On vous reproche d'être trop amoureuse de votre petite personne... est-ce vrai, mademoiselle ! on dit que vous éprouvez un grand bonheur à poser au foyer, au milieu des figurantes, que vous avez l'air d'écraser sous votre mépris... est-ce vrai, mademoiselle ? Ce que c'est pourtant que d'être jolie et de croire aux serments des petits fats qui se damnent à la porte de votre loge.

C'est à M^{lle} Rose-Marie qu'un galantin adressa un soir ce compliment flatteur :

— Mademoiselle, lui dit-il, vous avez une main... de *reine !*

— Et un pied... de *roi*... ajouta Debreux.

Le Figaro ayant insinué que les pieds de M^{lle} Rose-Marie interceptaient l'entrée du foyer, la gentille actrice, loin de se fâcher, répondit : on est encore au-dessous de la vérité, je chausse les bottes de *Donato*.

MARTHA

Transfuge du théâtre du Château-d'Eau, où elle était très-aimée, a joué avec succès dans la féerie : *la Queue du chat*, dans la revue : *Qui veut voir la lune*, etc., etc.

Elle a débuté aux Bouffes, dans *la Rosière d'ici*, vient de créer un rôle dans le nouveau lever de rideau : *la Leçon d'amour* (une leçon qu'elle doit savoir par cœur !) et vient de doubler Judic dans la *Timbale*.

ESTRADÈRE, LÉA, VIÉ, DUCLOT, MOREL, VALPRÉ, ETC.

Constituent ce qu'on appelle le bataillon des *jolies* femmes, qui débutent dans la carrière... dramatique Toutes ces dames pourraient répéter ce que disait la célèbre Clairon en montrant son portrait : « Vous voyez là une demoiselle qui s'est bien divertie. »

Et maintenant, mesdames, la main aux hommes !

DÉSIRÉ

Hélas ! celui dont nous venons faire la biographie scrupuleusement sincère, ne pourra pas la lire. — Désiré, l'excellent Désiré, le fameux Désiré des Bouffes, enfin, est mort le mois dernier, dans sa maison d'Asnières, après une longue maladie et une agonie de huit jours. — Son enterrement a eu lieu au milieu d'une affluence considérable d'artistes, d'auteurs et de directeurs, augmentée de toute la population d'Asnières.

Désiré avait pris depuis longtemps la déplorable habitude d'ingurgiter une énorme quantité de bocks avant d'entrer en scène. L'abus de cette boisson, dont il augmentait la dose de jour en jour, devait lui être fatal, il le savait, mais il n'en buvait pas moins, parce que, disait-il, ça lui donnait du stimulant pour jouer.

Le *Gaulois* nous apprend comment Désiré fut engagé à ces Bouffes, à l'histoire desquels son nom restera éternellement attaché.

C'était en 1856. Un architecte marseillais, M. Cor..., réunit dans sa villa de la Madrague Offenbach, deux Hollandais, commis-voyageurs en dentelles, et Désiré. Ce dernier se fit passer pour un riche marchand de dentelles et entretint longuement les deux commis-voyageurs dans un affreux patois flamand. Ceux-ci, flairant de bonnes affaires, se montrèrent obséquieux au possible.

Après le déjeuner, Désiré leur proposa une partie de boules qu'ils aceptèrent, bien que leur énorme embonpoint leur interdit un pareil exercice. Il se plaça au milieu d'eux et, tout en causant, laissa à chaque instant choir une boule. C'était merveille de voir ces deux tonneaux humains se précipiter pour la ramasser. Lorsqu'il les vit hors d'haleine, Désiré interrompit la partie et se retira en leur donnant rendez-vous pour le soir au Gymnase, où l'on jouait *les Folies Dramatiques*.

Impossible de dépeindre la fureur des Hollandais en reconnaissant le faux marchand de dentelles sous le casque de Caracalla. Ils faillirent en avoir une attaque d'apoplexie.

L'aventure amusa beaucoup Offenbach et le jeu de Désiré le séduisit tellement qu'il se rendit dans les coulisses pour l'engager aux Bouffes.

Sa première création, à ce théâtre, fut *Vent du soir*, et sa dernière le rôle de Pastello, dans *la Petite Reine*.

Jamais acteur n'ajouta plus de facéties à ses rôles que Désiré. Que de pièces n'ont eu que l'esprit qu'il y avait apporté ; son grand bonheur était de trouver un camarade qui sût lui donner la réplique et qui fît valoir sa nature comme il savait, lui, faire valoir celle des autres. Il a trouvé les camarades qu'il cherchait, dans la personne de Léonce et Edouard Georges. *Orphée* est sans contredit le plus beau fleuron de la couronne de Désiré. Lui (Jupiter) et Léonce (Pluton) agrémentaient cette opérette de calembredaines et de lazzis qui, s'ils faisaient pouffer de rire le public, mécontentaient fort les auteurs, MM. Crémieux et Halévy, qui n'admettaient pas qu'on brodât à ce point sur leur texte.

Désiré quitta un jour les Bouffes pour aller créer le Mandarin *Tien-Tien* dans *Fleur de Thé*, à l'Athénée. Il y retrouva Léonce sous les traits du capitaine des tigres et perpétra avec lui une série de farces franco-chinoises comme en pouvaient trouver seuls ces deux inséparables cascadeurs.

Désiré joua aussi au Palais-Royal. Mais il ne put y rester que très-peu de temps. A la première occasion il reprit sa course

folle vers le passage Choiseul et regrimpa sur ses planches, *à lui*, que la mort seule lui a fait quitter.

Deux camarades lui ont été d'une fidélité rare pendant ses derniers moments : Édouard Georges qui partageait avec lui depuis vingt-cinq ans les mêmes succès et la même loge, et Poirier, qui abandonna tout exprès son théâtre pour pouvoir donner tous ses soins à Désiré, et qui a même sacrifié une partie de ses faibles revenus pour lui venir en aide.

Amable *Courtecuisse* (Désiré n'était qu'un surnom que lui avait donné son père qui était brasseur), était marié, mais séparé depuis longtemps de sa femme, qui, dit-on, joue la comédie à la banlieue.

Il n'y a pas un acteur sur lequel il y ait plus à raconter que sur le regretté Désiré, dont l'existence artistique n'est qu'une longue suite de traits d'esprit.

Quelques anecdotes que je tiens de Désiré lui-même et d'autres que je me permets d'emprunter à des biographies antérieures seront, je crois, pour celui qui n'est plus, la meilleure oraison funèbre qu'on puisse faire de son talent et de son caractère.

Désiré — le savait-on — a eu son moment politique. C'était en 1864, je crois. On jouait les *Bergers*. Dans une fête villageoise, Desiré, grimpé sur un tonneau,

prononçait un discours et s'écriait : « Je m'appuie sur les solides principes de 89 ! » Au même moment le tonneau s'enfonçait et Désiré tombait par terre. Ce jeu de scène était de l'invention de l'acteur. On en rit beaucoup. Mais le lendemain, le *Siècle* se fâcha tout rouge de la plaisanterie. Il fit un article si virulent contre Désiré, contre les Bouffes, contre Philippe Gille, contre Offenbach et contre « la corruption impériale, » que le ministère faillit interdire la pièce. On put conjurer la colère administrative en mettant Désiré à l'amende. Le *Siècle* se déclara satisfait, et Désiré ne parla plus jamais des principes de 89 sans se découvrir respectueusement.

*
* *

Désiré jouait avec Edouard Georges *la Grâce de Dieu* à Bruxelles. Désiré, qui alors était aussi maigre que son copin, jouait dans le drame de D'Ennery le rôle de Pierrot, et y trouvait le moyen de faire pleurer la salle.

Au cinquième acte, au moment d'entrer en scène, en jouant sur sa vielle l'air de la grâce de Dieu, mon Désiré trébuche au bas d'un praticable et tombe... *pile*,

en s'écriant : *Voilà comment tous les matins nous j'avons fait deux chens lieues avant de déjeuner.*

* * *

Désiré était Lillois. Il était entré au Conservatoire de cette ville avec Serret, Eromont et Obin ; Il a tenu à l'orchestre du théâtre de cette ville l'emploi de deuxième basson et le remplissait même fort bien. Il en donna la preuve un jour à Bruxelles dans une représentation à son bénéfice. Désiré annonçait sur l'affiche qu'il exécuterait *un solo de basson*. Naturellement le public ne prit pas au sérieux cette annonce, il partit d'un immense éclat de rire en voyant entrer Désiré en habit noir et son basson sous le bras. Mais quel fut son étonnement quand il vit Désiré battre la mesure avec sa main puis souffler dans son instrument d'une façon tout à fait remarquable !

* * *

Un jour qu'il y avait à jouer *la Chambre à deux lits* et qu'il se trouvait quelque peu lancé, à la suite d'un déjeuner trop prolongé, que fait mon Désiré pour être sûr de ne pas oublier l'heure de la repré-

sentation? Il se rend au théâtre, à trois heures de la journée, va aux accessoires, y trouve les deux lits qui doivent servir dans la pièce, se déshabille et se couche dans le meilleur. Arrive le soir, l'heure de commencer *la Chambre à deux lits*, et Désiré n'est pas encore arrivé ; on l'envoie chercher chez lui, il n'y est pas ; chez ses amis dans Bruxelles, il n'y est pas davantage ! Que faire ? On ne peut cependant pas frapper les trois coups sans Désiré. Le public commençait à s'impatienter, on allait lever le rideau et faire une annonce, lorsqu'un bâillement formidable s'échappe d'un des lits placés en scène. Directeur, régisseur et machinistes se précipitent sur ce lit, en arrachent vivement la couverture et voient ce bon Désiré, qui murmure entre deux bâillements : « Ne me cherchez pas, je suis couché ! »

<center>★
★ ★</center>

Désiré avait pour ami un grand amateur de fleurs. Un jour, le joyeux compère des Bouffes enterra un rat dans une caisse du jardin, laissant passer la queue hors de terre, appuyée contre un tuteur. Il présenta la caisse à son vieux camarade comme un spécimen très-recherché de

cactus, que l'ami soigna et arrosa pendant plusieurs jours comme une plante rare. Impatienté de ne voir aucun signe de végétation, l'amateur dépota la chose et trouva... le rat. *(Figaro)*.

*
* *

Un détail complétement ignoré sur le premier costume porté par ce pauvre Désiré. *Le Figaro* nous apprend qu'en 1824, à l'âge de deux ans, il représenta l'*Amour*, à Lyon, dans le cortége du bœuf gras.

*
* *

La loge qu'occupait Désiré, aux Bouffes, n'a rien de remarquable. Edouard Georges la partage à présent avec M. Homerville (le successeur de Désiré). Les murailles de cette loge disparaissent sous plusieurs couches de journaux à caricatures, mais on y montre un accessoire dans lequel les superstitieux n'ont pas manqué de voir un avertissement... du ciel, ce sont des oignons potagers qui servaient dans *la Rosière d'ici*. Edouard Georges eut l'idée d'en faire une couronne qu'il plaça au-dessus d'une charge de

Désiré, représenté en *tonneau de bière de Lille*. Or, quinze jours après, les oignons étant poussés, formaient une véritable couronne de *fleurs* sur la tête du défunt.

Par exemple, un mérite exceptionnel qu'avait la loge de Désiré, c'est qu'elle était, comme l'est maintenant celle de Judic, le débarcadère de tous ceux qui entreprenaient le voyage des coulisses ; c'était le rendez-vous général de l'esprit et de la gaîté.

*
* *

Désiré était propriétaire à Champigny, il nous l'apprit, en composant et en jouant lui-même aux Bouffes, un à-propos intitulé : *Désiré, sire de Champigny*. La guerre lui ayant détruit sa petite propriété, il alla en habiter une autre qu'il avait achetée à Asnières et qu'il se mit à meubler avec un soin tout artistique : tableaux rares (lui-même était un peu peintre), bibliothèques, bronzes, faïences, ne sont plus aujourd'hui que des souvenirs, mais des souvenirs que l'amitié disputera chèrement, croyons-nous, au marteau de l'Hôtel des Ventes.

ÉDOUARD GEORGES

Est le type du comédien-voyageur. On ne sait pas où il n'a pas été. L'oreille toujours tendue et l'œil toujours ouvert, il surveille ses camarades pour qu'ils ne manquent pas leurs entrées; or, il n'est pas aux Bouffes un artiste qui les manque plus souvent qu'Edouard Georges, qui paraît être l'homme le plus heureux de France, car il fredonne constamment sur je ne sais quel air : *Ah! que la vie est belle!* Edouard Georges a débuté au théâtre Montmartre, dans *Charles VII chez ses grands vassaux*; c'est lui qui jouait Charles VII avec un maillot *bleu ciel!*

Il faut croire que la royauté ne convenait pas à sa nature, car le public reconduisit *Charles VII* de telle façon, que celui-ci abandonna immédiatement Montmartre, jurant, mais un peu tard, qu'on ne le reprendrait pas de si tôt à jouer le drame. Edouard Georges a fait de nombreuses créations aux Bouffes. Presque toutes celles de Désiré ont été les siennes.

Edouard Georges fut, pendant les qua-

torze années qu'il passa en Belgique avec Désiré, le héros de pas mal d'aventures théâtrales bonnes à raconter. Citons-en une au hasard : le spectacle se composait ce soir-là d'une parodie de *la Norma*, jouée par Désiré, et d'un vaudeville de Paul de Kock : *Œil et nez*, dans lequel Edouard Georges faisait un troupier. Ce vaudeville venait après la parodie de la *Norma* qui se passait dans un décor éclairé par la lune. Est-ce qu'Edouard Georges, qui avait trop bien dîné, n'eut pas l'idée de monter au cintre et de se faire descendre à cheval sur la blonde Phœbée ?... mais celui qui devait jouer plus tard *Seringuinos*, dans *les Pilules du diable*, avait compté sans la durée de la parodie de *la Norma*. Pendant plus de *trois quarts d'heure*, le public vit un troupier à cheval sur l'astre des nuits ! Le lendemain, le tableau de service portait que M. Edouard Georges était à l'amende de 25 francs *pour être monté sur la lune !*

DESMONT

Un des plus anciens de la maison

(n'allez pas croire pour cela que c'est un vieillard), Desmont est un des rares qui ont assisté aux transformations multiples de la scène du passage Choiseul. Quand on parle des Bouffes à Desmont il est fier comme un père auquel on demande des nouvelles de son fils. Desmont a fait ses premières études théâtrales sous M. Comte père. Il a créé de nombreux rôles dans les premières pièces représentées sur ce théâtre. Elève du Conservatoire en 1840, Desmont ne tarda pas à quitter les bancs de l'école de déclamation pour courir la province. Après avoir brûlé les planches à Toulouse, à Montpellier et à Caen, l'ambition de diriger le prit, et il devint directeur du *théâtre royal de Liége*. Mais on se lasse de tout, même de la direction, Desmont reprit la route de Paris, en passant par Lille, où il rencontra M^{lle} Saint-Albin, dont il fit M^{me} Desmont. A peine débarqué à Paris, Desmont fut engagé au théâtre de ses premiers exploits. Ce qu'il dépensa de bonne volonté, de zèle et de patience, est inimaginable. On avait omis d'indiquer sur son engagement qu'on l'avait pris comme acteur *à tout faire*. En effet, en plus de ses créations il eut à doubler tour à tour un peu tout le monde en commençant par ce pauvre Désiré. Il est allé jusqu'à remplacer les femmes dans leurs rôles... jouant ainsi

tous les sexes... hommes... femmes et... auvergnats... ce *Desmont* qui a véritablement le *diable* au corps, est aimé du *Paradis*, car c'est *le* type du *régisseur parlant au public*, pas un n'a son chic pour faire les annonces. Desmont, qui n'a pas dédaigné de faire l'année dernière les beaux soirs de Bata-clan, rentre pour la troisième fois à ses Bouffes chéris, et nous ne pouvons qu'approuver M. Comte de lui avoir confié de nouveau des fonctions auxquelles son intelligence et son activité semblent l'avoir prédestiné en naissant.

POTEL

Vient de rentrer à l'Opéra-Comique dont il a déjà été le pensionnaire pendant dix ans. Mais nous pensons que ce n'est pas une raison pour enlever de l'histoire des Bouffes un nom qui n'y a compté que des succès. Potel a créé au passage Choiseul sous Offenbach : *M. Choufleury* et *le Pont des Soupirs*, et dernièrement, sous MM. Comte et Noriac, le chevalier de Nangis dans *la Petite Reine*, le père

Loiseau dans *la Rosière d'ici*, et un nègre dans *les Pattes blanches*. Aux Bouffes, Potel recevait beaucoup de visiteurs ; sa loge était toujours remplie d'amis et de camarades, en quête de belle humeur. L'amusant trial Potel, très-demandé dans les salons, y fait des imitations qu'il réussit très-bien. Potel est père d'une gentille petite fille qui promet aussi de devenir une étoile. Je ne terminerai pas sans révéler une petite faiblesse du caractère de Potel.

Il se fâche tout rouge quand on lui demande des nouvelles de son associé *Chabot*.

— Vous vous trompez, répond-il fièrement en dénaturant le nom du marchand de comestibles : Potel et *Cabot*, et moi je ne *le* suis pas !

HOMERVILLE

Nous arrive de Rouen ; M. Comte, lui ayant vu jouer le rôle de Désiré dans *la Timbale*, l'engagea immédiatement pour la réouverture des Bouffes, et jamais choix ne fut plus confirmé par le public

et par la presse. M. Homerville est le sosie du regretté Désiré. Il est impossible d'obtenir une plus parfaite ressemblance. Tout y est : même rondeur, même épanouissement, même gaieté d'allures, M. Homerville a même en plus une qualité qui ne gâte rien : un filet de voix.

M. Homerville avait déjà joué dans la capitale, à la Porte-Saint-Martin. Mais qui est-ce qui se souvient, à l'heure qu'il est, du *comique* qui faisait *Louis X* dans *la Tour de Nesles*, et que ses camarades, à cause de sa bonhomie et de sa tranquillité, avaient surnommé *le Père*.

M. Homerville a encore un autre point de ressemblance avec feu Désiré. Bonne table et bon vin ont pour lui plus d'appas que M^{me} Barnabé.

GUYOT, DIT D'ACIER

Déjeune de l'autel et dîne du théâtre.
C'est-à-dire que dans le jour il est chantre à l'église Saint-Eustache, et le soir baryton aux Bouffes-Parisiens, théâtre qu'il n'a quitté qu'une seule fois

depuis 1855, pour aller faire entendre sa belle voix au théâtre Lyrique, Il en est sorti bien vite pour rentrer dare dare au passage Choiseul.

Et l'on revient toujours à ses premières amours.

VICTOR

Chef des chœurs aux Bouffes depuis douze ans; garçon incomparable et on ne peut plus apprécié des artistes auxquels il donne le *mot* et *l'effet* qui lui viennent avec une facilité extraordinaire. En un mot, un homme de *chœur* et d'esprit.

MAXNÈRE

Ex-jeune premier des Folies-Marigny, arrive des Folies-Bergères, où il jouait l'opérette avec un certain talent.

Une bonne petite création aux Bouffes, M. Maxnère, et notre plume n'aura pas assez d'encouragement pour vous.

ARMAND-BEN

Ce jeune comique vient de débuter aux Bouffes dans *la Timbale* (rôle de Barnabé). On dit qu'il excelle à jouer les pierrots de la pantomime. Je le crois : sous le blanc, la physionomie expressive de M. Ben doit rendre très-exactement le masque de Debureau. *Eventus cum ille*

Aben!

M. HUBANS

Ancien chef d'orchestre du théâtre Beaumarchais sous la direction de M. Billion (qui faisait déjà des bottes... de *cuirs!*)

M. Hubans a dirigé pendant plusieurs années l'orchestre de *l'Alcazar* du faubourg Poissonnière. C'est un excellent compositeur. Un grand nombre de ses chansons sont devenues populaires. On lui est redevable de la jolie musique qui accompagnait les couplets de la pièce de Charles Monselet : *les Femmes qui font des scènes*. Bientôt nous serons conviés au théâtre Déjazet à la première représentation de son nouvel opéra bouffe : *la Tunique de Barberousse*.

LÉON ROQUES

Premier accompagnateur des Bouffes, pianiste émérite et compositeur agréable, jouissant d'une certaine vogue à l'Eldorado. Il a fait la musique de *la Rosière d'ici*.

ADMINISTRATION

CHARLES COMTE

DIRECTEUR

A fait ses études au collége Henri IV, où il a remporté plusieurs prix d'honneur. Docteur en droit et avocat distingué, il n'a cessé d'être le soutien de sa famille et a plaidé pour elle dans maints procès. Il fut associé pendant sept années avec Offenbach, qui a épousé sa fille. Il est à souhaiter que M. Charles Comte, qui a semé toute sa vie pour les autres, récolte... beaucoup pour lui.

DÉSIRÉ COMTE

Succéda un moment à son père dans

les salons comme prestidigitateur. Il abandonna le bâton de magicien en 1842 pour prendre le fusil du conscrit. Revenu, son temps fini, au théâtre Comte, il y occupa le poste avancé de contrôleur en chef. Depuis Il n'a cessé de consacrer tout son temps aux Bouffes. Comme il écrit comme un calligraphe, le rusé Desmont lui laisse faire tous les soirs le tableau de service, et Desmont a raison... là, vrai... *Vital* n'écrit pas mieux.

LÉON COMTE

Secrétaire général des Bouffes, a perdu l'habitude de signer des billets de faveur depuis l'immense succès de *la Timbale* qui est décidément la timbale..... inépuisable.

LE GARDIEN DU SÉRAIL

Mérite une mention spéciale ; ce subalterne a ce qu'on appelle un regard

d'aigle. Une fourmi n'entrerait pas dans le théâtre sans qu'il ne la vit et ne lui demanda aussitôt où allez-vous? Il n'est pas de consigne plus difficile à braver que celle qui interdit l'entrée des artistes des Bouffes à tout étranger à ce théâtre. Impossible de se faufiler dans ce mystérieux couloir souterrain de la rue Monsigny si on n'a pas sur soi un passe-port en règle bien et dûment paraphé par la direction. Il faut dire aussi que le concierge des Bouffes est un vieux de la vieille, et que M. Comte l'a engagé plutôt comme factionnaire que comme portier. On dit même que la direction va faire installer une *guérite* à la place de la loge.

Et maintenant à qui le tour?... personne ne réclame... Bon! c'est que tout le monde est content. Je n'ai plus qu'à écrire le mot fin au bas de cet opuscule, en réclamant, selon l'antique usage, toute l'indulgence du public pour les fautes de l'auteur. A ceux qui lui reprocheront de n'avoir rien prouvé, ni rien inventé, il répondra en s'inspirant d'un poète de la jeunesse :

Rien n'appartient à rien, tout appartient à tous.
Il faut être ignorant comme un maître d'école
Pour se flatter de dire une seule parole
Que personne ici-bas n'ait pu dire avant vous.

H. B.

Imp. RICHARD-BERTHIER, 18 & 19, pass. de l'Opéra.
PARIS

www.ingramcontent.com/pod-product-compliance
Lightning Source LLC
Chambersburg PA
CBHW071416220526
45469CB00004B/1300